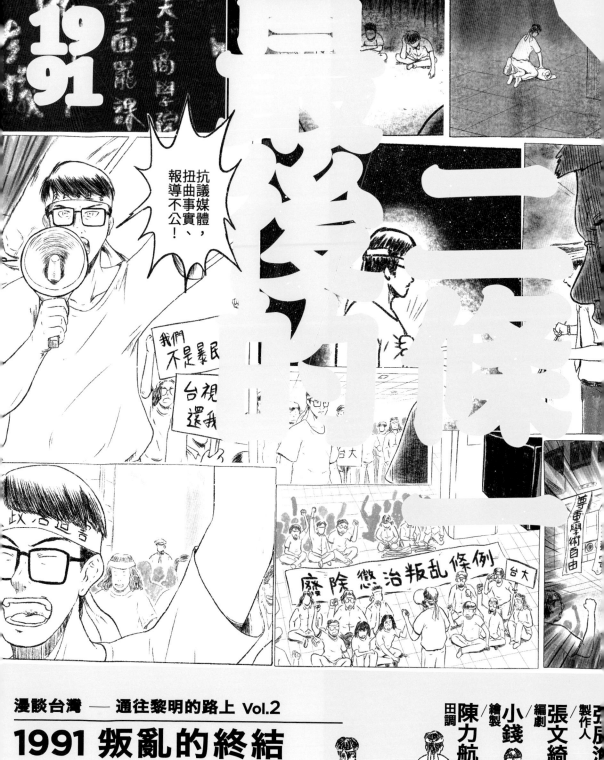

天火高學院
全面罷課

抗議媒體
扭曲事實、
報導不公！

我們
不是暴民

台視
還我

政治迫害

廢除懲治叛乱條例

台大

尊重學術自由

漫談台灣 —— 通往黎明的路上 Vol.2

1991 叛亂的終結

製作人/弘辰淯
編劇/張文綺
繪製/小錢
田調/陳力航

製作人 | **張辰漁**

監製，世界柔軟數位影像文化負責人。
長期關注人文社會議題，致力開發具台灣元素
且富含想像力之創作，作品含影劇、動漫畫、
桌遊等領域。目前推動以台史改作的漫畫「漫
談台灣」計畫及以詼諧諷刺的方式談述台灣社
會真實脈絡的跨領域創作「社會事」系列。

編劇 | **張文綺**

政大經濟系畢，七年級生，目前為專職編劇、
企劃。Kin152太陽的黃人、喜歡大山喜歡黑
狗，有顆巨大的好奇心和清澈的雙眼，參與多
部公視人生劇展、動畫編劇、及電視劇編劇，
作品曾獲優良電影劇本肯定，希望運用良善的
自由意志，實現生命的智慧。

繪製 | **小錢**

本名陳富晟，出生時間跟本書的歷史背景一樣
是民國80年，彰化人，因為一點新奇的事物眼
睛就會發亮，喜愛身處於療癒的自然與田野
中，去體驗一切，現在正透過作品來解放被連
載綁住的自己，活在療癒的〈蓬鬆生活〉中。
所做的一切都是為了達成行腳漫畫家的夢想。

田調 | **陳力航**

政大台史所碩士，現為獨立研究者，除學術著
作之外，亦有多篇歷史普及、非虛構文章。

前衛出版
AVANGUARD
Tel：02-25865708
Email：avanguardbook@gmail.com

世界柔軟
WORLD SOFTEST PRODUCTION FILM CO.,LTD.
Tel：02-2558-2932
Email：worldsoftest@gmail.com

COVER DESIGN ———— 許晉維 hsujinwei.design@gmail.com

最後的二條一

漫談台灣 — 通往黎明的路上 Vol.2

1991 叛亂的終結

製作人／張辰漁

編劇／張文綺

繪製／小錢

田調／陳力航

【推薦序】
自己的故事

苗博雅（台北市市議員）

「讓台灣人失去自己的聲音」是四百年以來殖民者不約而同的默契。語言、教育、文學、戲劇、繪畫、影視……。新來一批殖民者，台灣人就要經歷一次「割掉舌頭、縫上新舌頭」的過程。

曾聽一位尊敬的前輩說過「弱小民族的舌頭特別柔軟」。是啊，總要學會別人說的話，才找得到活下去的機會。

衝突、壓制、秩序、衝突、壓制、秩序、再衝突、再壓制、新秩序。台灣人在不同殖民者的高壓之下，累積了混亂、屈辱的歷史，也在歷史的石礫堆裡奮力留下自己的故事，在意想不到的邊緣開出朵朵繁花。

目前地球上幾乎找不到像台灣這樣特殊的存在：幾乎具備一切主權國家條件，卻還不敢大聲要求全世界承認自己是獨立國家；以舉世少見的寧靜革命從獨裁走向民主，三十年後還在償還不流血轉型所欠下的分期民主債務；經貿與軍事等綜合國力在區域扮演重要角色，但幾乎無法參加主要的國際外交場

合；身處區域軍事衝突熱點，強敵僅在一海之隔，卻仍持續深化民主轉型；經歷幾個世紀幾個不同殖民者，揉合出保守與進步共融、威權與多元共存、衝突與改革並進的集體文化。

在這樣艱困處境中，堅持講台灣自己的故事，不管用什麼形式，總是讓我欽佩。經過幾個世紀的磨難，台灣人終於在政治層面走出三十年的民主改革路，台灣人終於有機會做自己的主人，練習發出自己的聲音，講自己的故事，唱自己的歌，畫自己的歷史。在這段期間，我們牙牙學語、跌跌撞撞，也百花綻放、萬馬奔騰。終於我們走到了有本土漫畫家能寫下末代叛亂犯故事的年代。這好像走得太慢，又好像來得太快。

願台灣的子孫，都能記得二條一的故事；願世世代代的台灣人，都能擁有更多自己的故事。

戒嚴四十年的傷口，該如何清理痊癒？

張之豪（基隆市市議員）

一九一八年，十一月十一日，凌晨五點，交戰國雙方同意十一點全面停戰。停火前十五分鐘，法國士兵奧古斯丁告訴他的同袍：「等一下有熱湯可以喝。」，子彈射過防線，奧古斯丁被當場殺死。這是第一次世界大戰的眞實故事。今天，世界上仍有許多戰爭留下的地雷、殘彈，每年殺死上千人。沒有任何一場血腥的戰爭、統治是在一夜之間就完全消失的。

讓我們把場景帶回台灣。

一九八七年，台灣解除軍事戒嚴。但是長達四十年的戒嚴，沒有因為解嚴，而頓時變成自由民主、安和樂利的社會。反之戒嚴埋在台灣的殘彈，仍不時引爆，繼續執行「寧願錯殺一百，不可放過一人」的威權暴力。《最後的二條一》，就是在這個背景下發生。雖然解除戒嚴令，但懲治叛亂條例仍在刑法中，紋風不動。一群閱讀史明著作的台灣史讀書會師生，就這樣被「唯一死刑」所求刑。

《最後的二條一》就是在講述，在這個背景之下，一群年輕人如何面對戒嚴殘彈，一一拆除的故事。

戒嚴離現在並不遙遠，每一個戒嚴對台灣人的腦中所種下的創傷，有的仍在隱隱作痛，有的還在發炎流膿，有的已經惡臭不堪，有的則需要，至少每隔一段時間，透過訴說、了解、反思，來清創，把殘留的細菌、病毒，盡可能地清除。

一場為期四年的世界大戰，要花人類一百年的時間，來收拾未爆的殘彈；一場為期四十年的戒嚴威權，需要多久時間，清理創傷呢？

不論多久，都必須要開始，那就從《最後的二條一》開始吧。

家・國故事

——關於漫畫《最後的二條一：1991 叛亂的終結》

藍士博（史明文物館

籌備計畫協同發起人）

不管是革命或者是叛亂，指涉的都是「非常狀態」。

從民眾的角度出發，革命是行動的升級，是試圖改變現狀的最積極努力。

但是回顧台灣歷史，革命的失敗與鎮壓、圖謀階段就發生的大逮捕，往往才是經常出現的事態。不管「三年一小反，五年一大亂」，或者噍吧年事件、二二八事件、省工委地下黨乃至於獨立台灣會案，雖然故事殊異，脈絡不同，卻也在各自斷裂的時空中，延續成為一條島民行動與反抗的系譜。

發生於一九九一年的獨立台灣會案，幾乎是情治機關面對民主化浪潮的最後一次反撲，陳正然、廖偉程、王秀惠、林銀福（Masao）四人遭到逮捕雖然造成威嚇，卻引發學生與社會大眾的反彈，更刺激了後來的廢除刑法一百條行動。

對統治者來說，也許是得不償失吧！

過去幾年，關於獨立台灣會案的紀錄片、專書相繼問世，在廖建華導演、黃佳玉及其團隊的努力下，讓整起事件的時空脈絡、社會氣氛、案發經過等細節得以保存，提供創作的基礎。而這本漫畫《最後的二條一：1991叛亂的終結》的出現，就幾乎可以視作為是這股浪潮的後續延伸。

漫畫易讀好親近的特徵，確實是近年來台灣學普及化的常見手段，不過必須提醒的是，《最後的二條一：1991叛亂的終結》這本漫畫並非重現事件經緯，又或者，嘗試比對或校正當事人說法不一的證言／供詞並非創作的目的，也剛好閃避了情治單位所預設的陷阱。我認為：採取運動聲援者的視角不僅有助於呈現時代全貌，更讓獨台會案與過去的政治案件、受難者及其家屬產生連結，而不再只是孤立的一起事件。

這個設計恰好凸顯了戰後台灣幾個世代被迫同住在一座監獄島的事實，我在閱讀時更幾次想起《超級大國民》，想起劇中受難者一家人，那些怨懟、爭執或無言以對。畢竟所有沉重的，都是後來的年年月月日日常常，每一分每一秒。

【世界柔軟自序】

終究你得回看自己

張辰漁（製作人）

二〇一八年促轉會正式成立，於此同時，隨著社會整體氛圍相對成熟，各種文化領域皆有人以建構台灣主體性為基礎而行不同面向的討論，世界柔軟團隊此前致力於開發具台灣ＤＮＡ、反映社會現況及集體生命經驗為題材的戲劇、動畫作品。

考量到大型製作必然得回應的商業壓力以及推廣台史的必要性和創作上更自由的書寫空間，因始萌生推動漫談台灣計畫的概念。

一個國家民族若遭系統化地去除文化脈絡及記憶，除了政治上的思維模式不會緊繫自身的主體性來做長遠規劃，國民也將永無自信，終至落得成為自己土地上的異鄉人。

重建台史識讀工程的實質意義遠超越意識形態的對抗，它應該被解讀成更遼闊的想法，除了是對於歷史不義真相的追尋，也是為自己的身份綿爛定根的重要課題。

「漫談台灣—通往黎明的路上」台史漫畫系列，將推出四個故事：介紹破壞近代校園自治之始的

四六事件：《46》、因選舉舞弊開啓日後街頭運動序幕的中壢事件：《民主星火》、因兩岸關係重新確立而遭羅織的獨台會案：《最後的二條一》以及探討台灣人身份認同課題的陳篡地醫師事件：《尋找陳篡地》。

考量多元觀點的集作概念，有別以往漫畫家常兼任作品編劇的製作方法，此作每一故事中的編劇及畫家皆與不同創作者合作，並由畫風定調敘事方向，既紀實也虛構。

我認爲國家文化的高度能否建立，端視有無反省、批判之能力。

整個華人世界也唯有台灣能有這樣的自由來描繪社會的眞實面貌。

若能通過耙梳未明的歷史，將集體的失語慢慢補上，台灣社會便更能有基礎去討論何謂更合理的生活方式，而這或許也是文化業者的歷史任務吧。

佚失的記憶，找尋台灣身份的路，我們漫漫走。

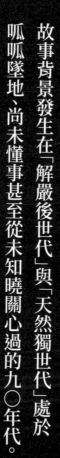

故事背景發生在「解嚴後世代」與「天然獨世代」處於呱呱墜地、尚未懂事甚至從未知曉關心過的九〇年代。

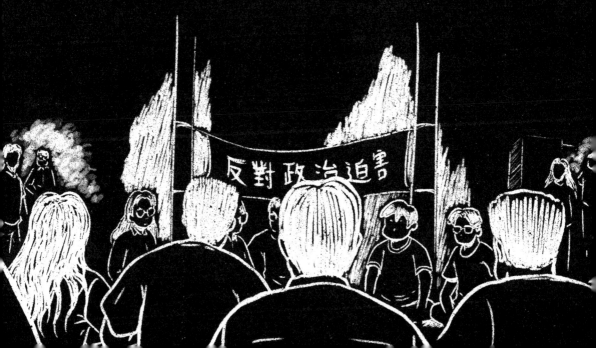

01.活著的人

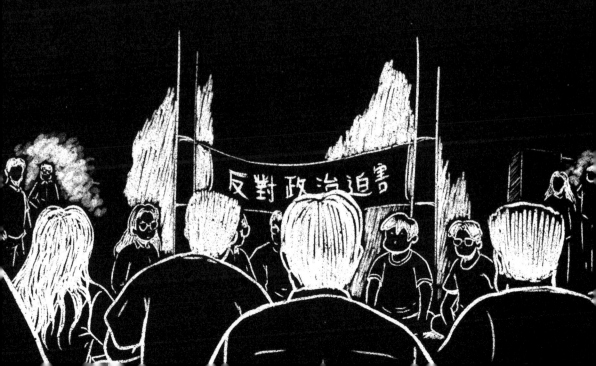

不是死掉的人、活著的人，

白色恐怖留下的，

而是

不幸的人。

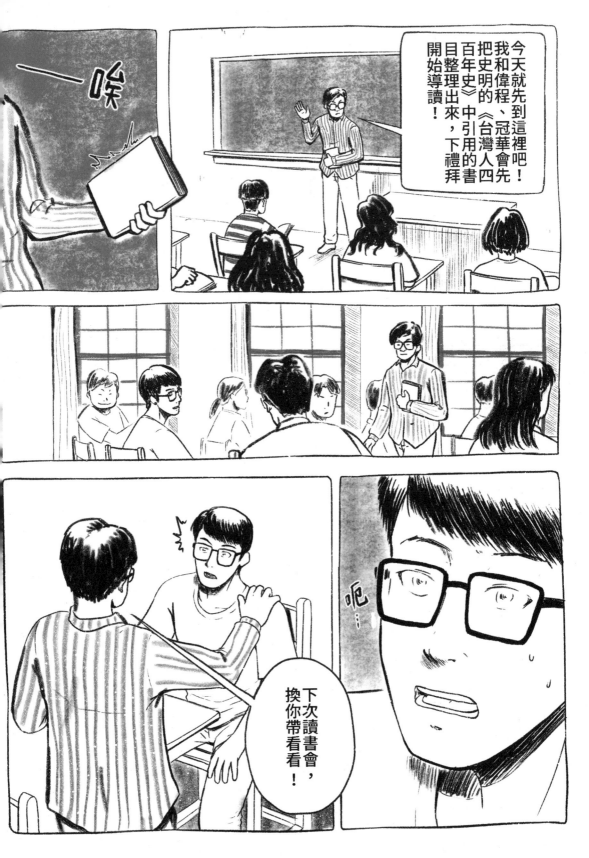

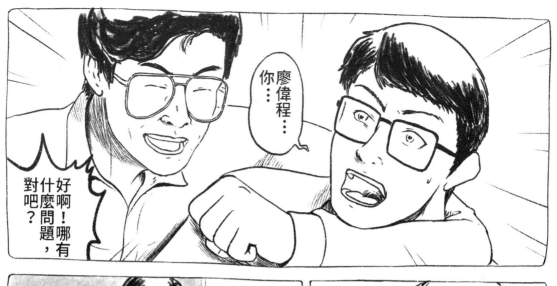

你廖偉程…

好啊!哪有什麼問題,對吧?

學長,我應該可以的!

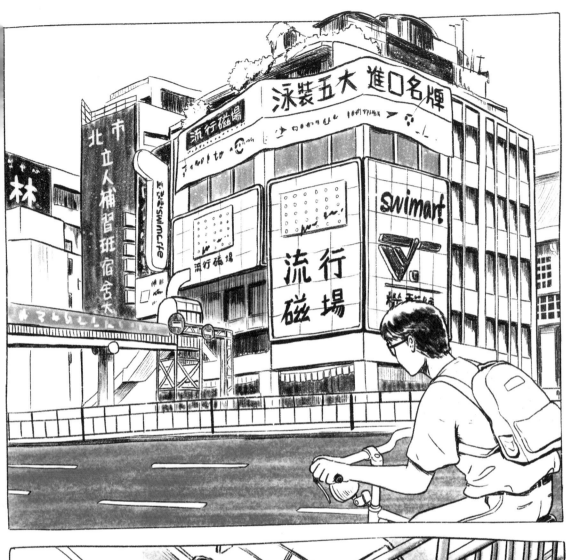

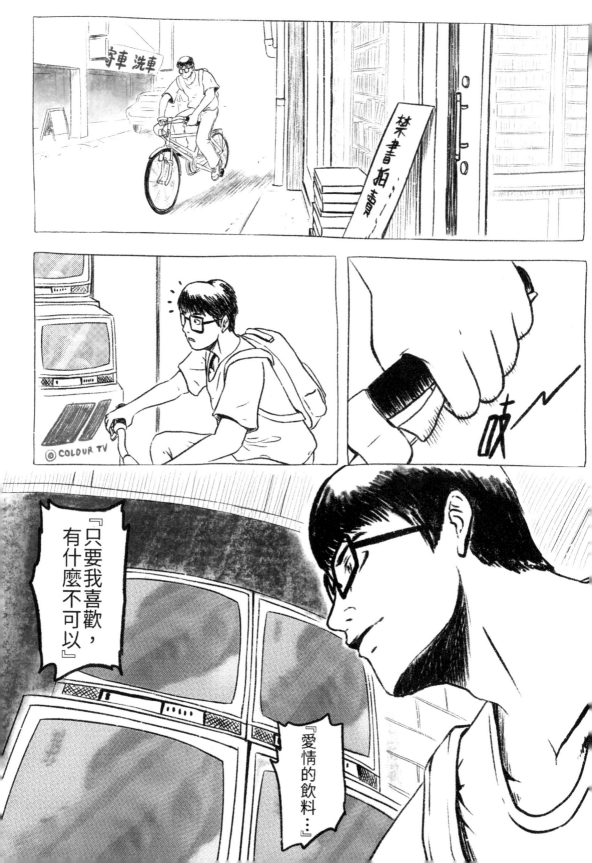

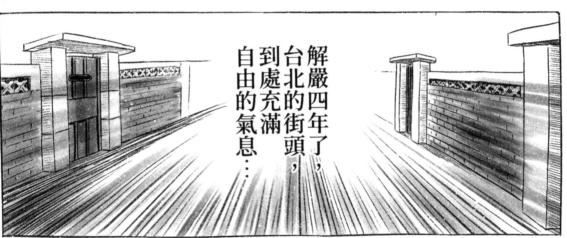

解嚴四年了，
台北的街頭，
到處充滿
自由的氣息…

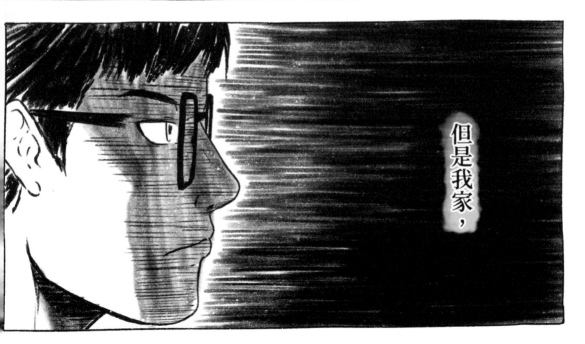

但是我家，

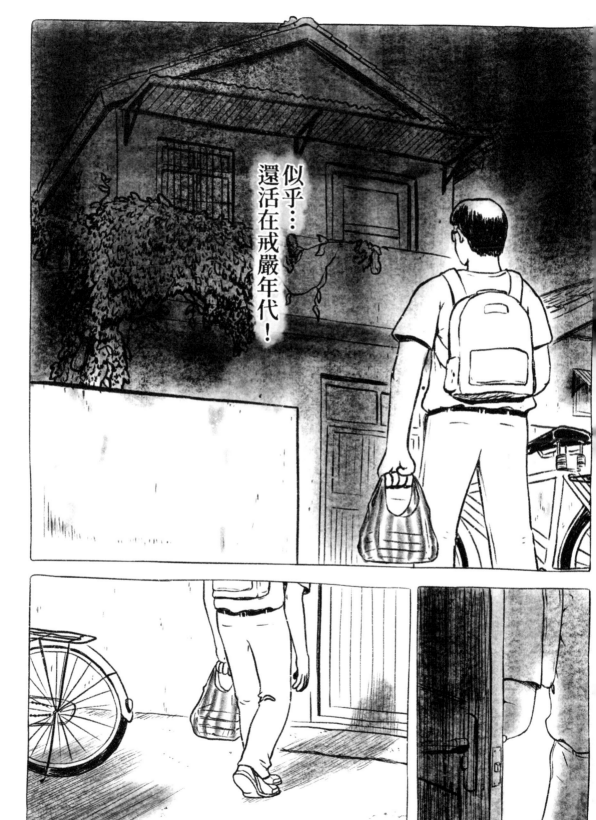

我回來了…

去把阿公牽出來食飯！

嘎———

光
…

�\

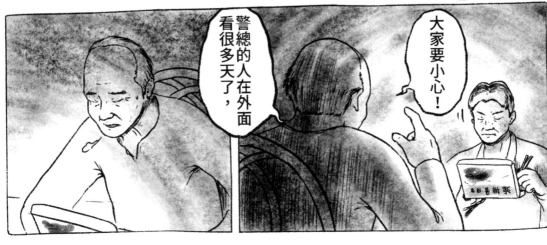

大家要小心!

警總的人在外面看很多天了,

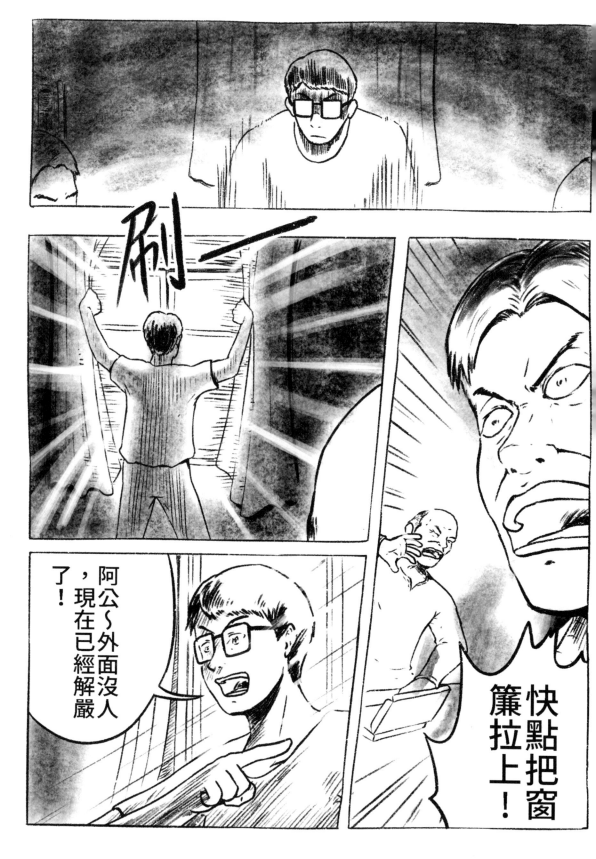

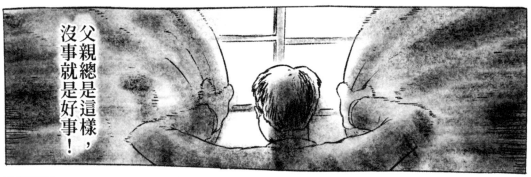

父親總是這樣，沒事就是好事！

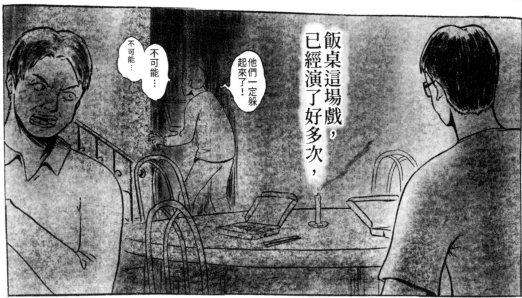

飯桌這場戲，已經演了好多次，

不可能……

不可能……

他們一定躲起來了！

只是結局……

都一樣……

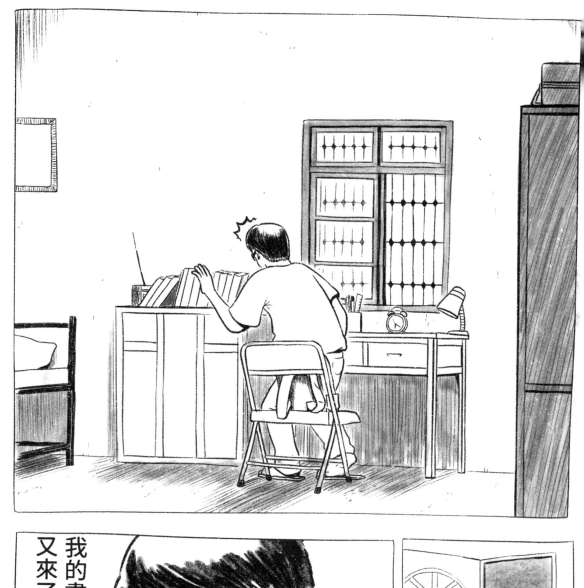

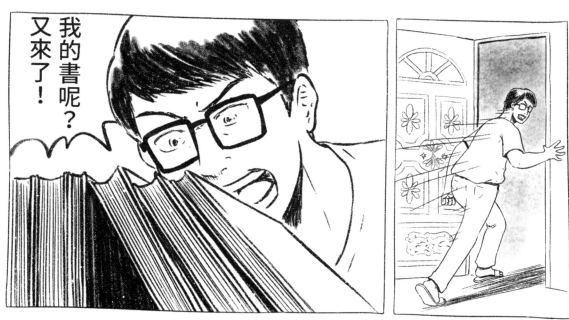

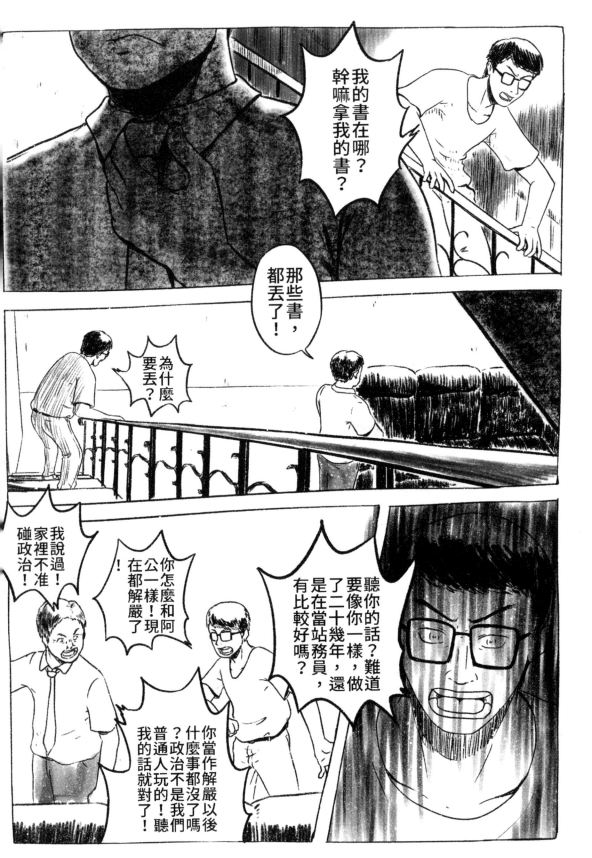

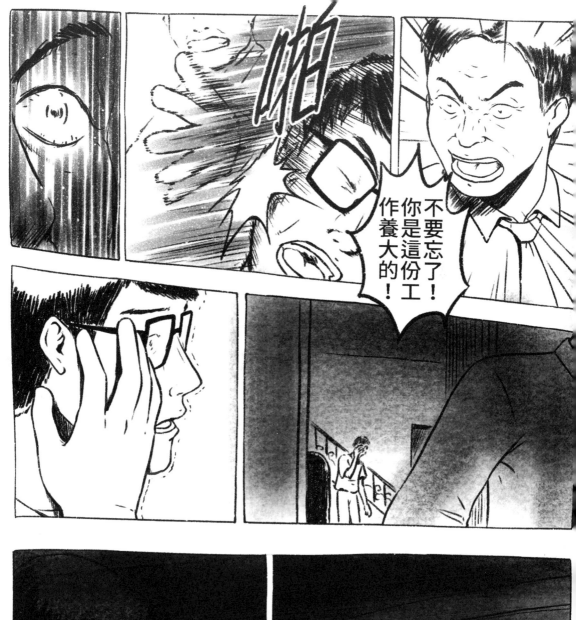

啪

不要忘了！你是這份工作養大的！

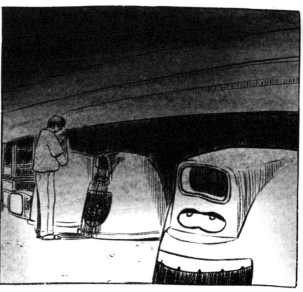

02.死刑二條一

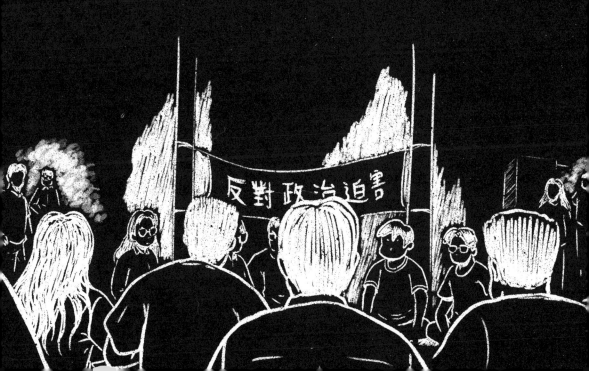

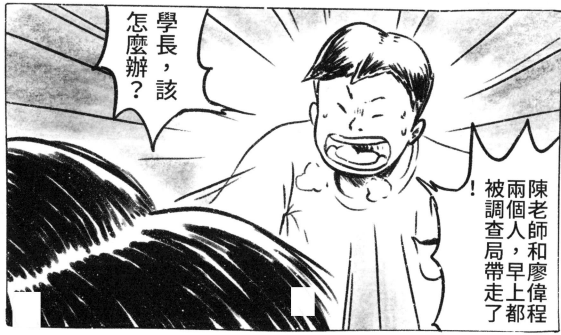

學長，該怎麼辦？

陳老師和廖偉程兩個人，早上都被調查局帶走了！

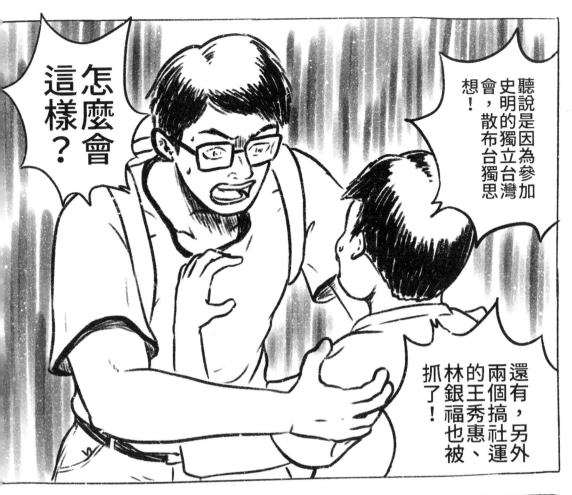

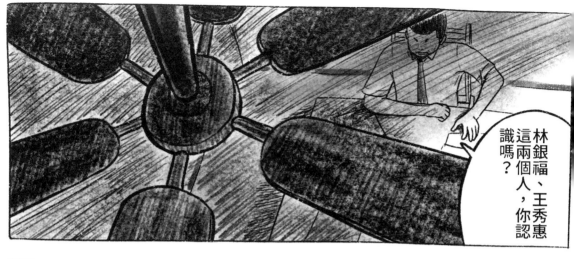

林銀福、王秀惠這兩個人，你認識嗎？

史明先生呢？

嗯⋯去年和老師去日本蒐集論文資料的時候，有去拜訪他！

收押禁見！

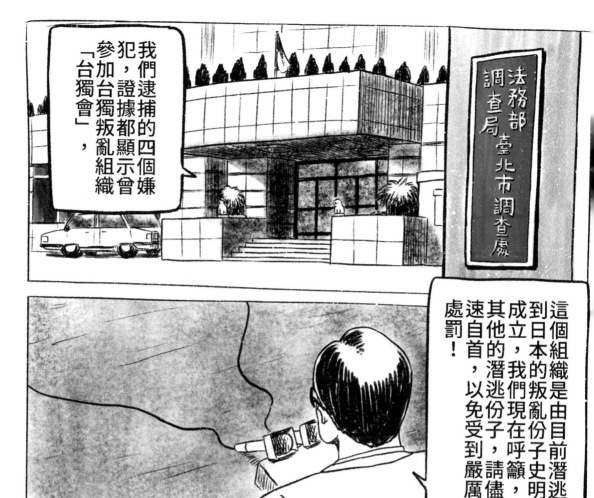

我們逮捕的四個嫌犯，證據都顯示會參加台獨叛亂組織「台獨會」，

法務部調查局臺北市調查處

這個組織是由目前潛逃到日本的叛亂份子史明成立，我們現在呼籲，其他的潛逃份子，請儘速自首，以免受到嚴厲處罰！

是的，他們都涉及觸犯「懲治叛亂條例第二條第一項」！

他們會被以叛亂罪起訴嗎？

而且有逃亡、串供之虞，我們才會收押禁見。

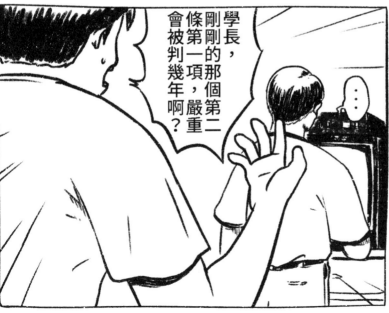

學長，剛剛的那個第二條第一項，嚴重會被判幾年啊？

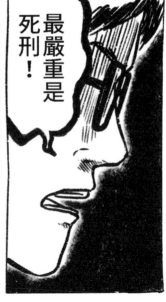

最嚴重是死刑！

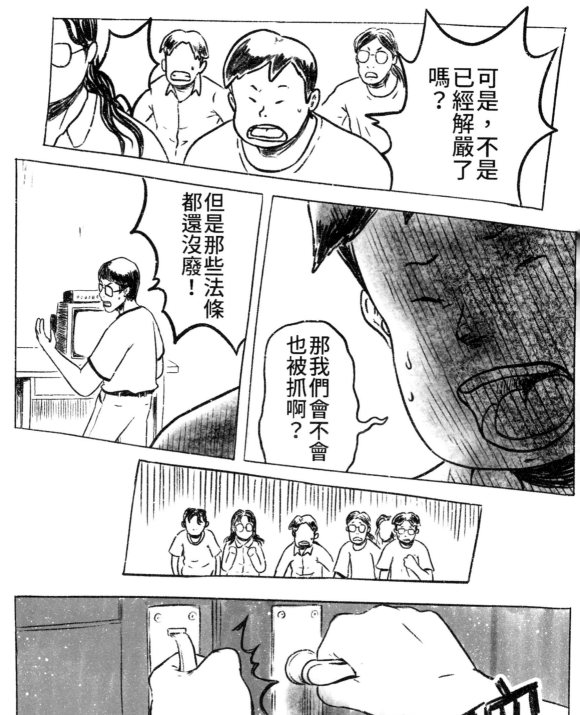

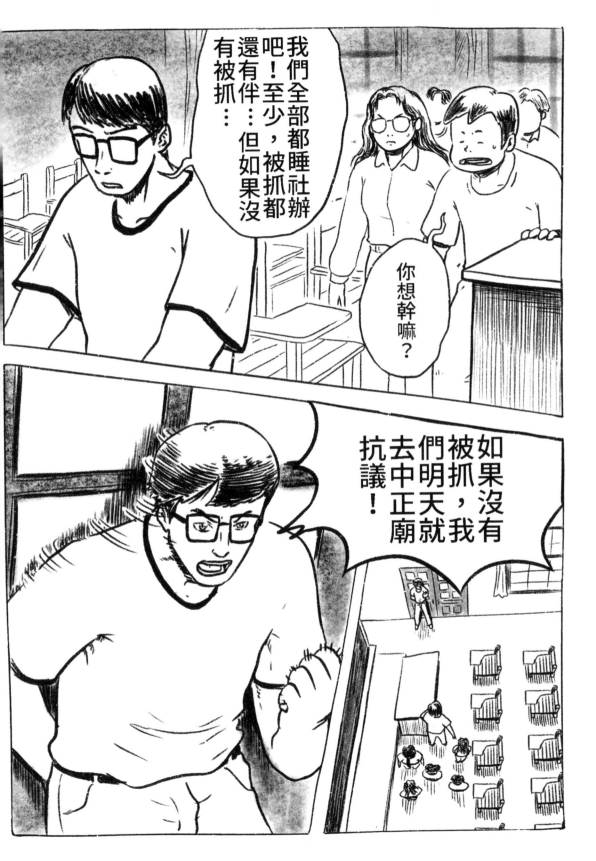

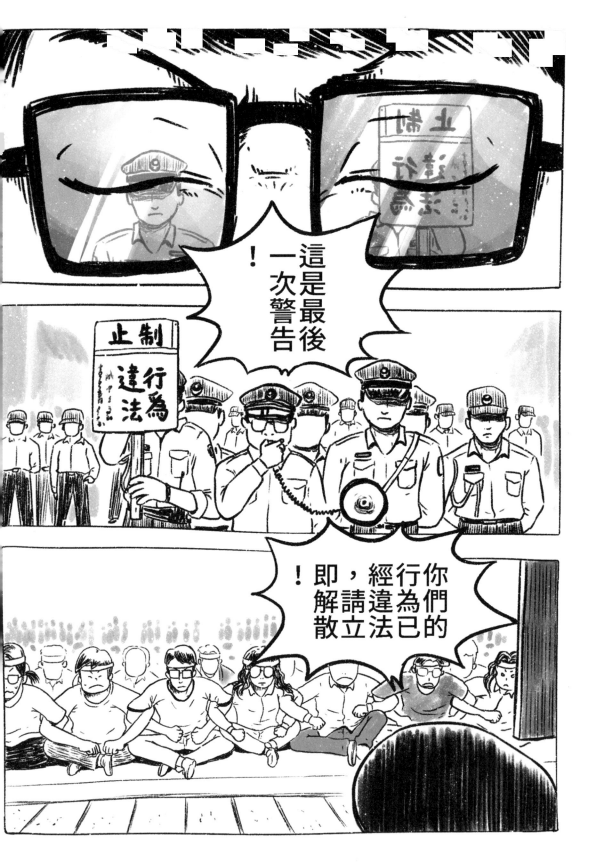

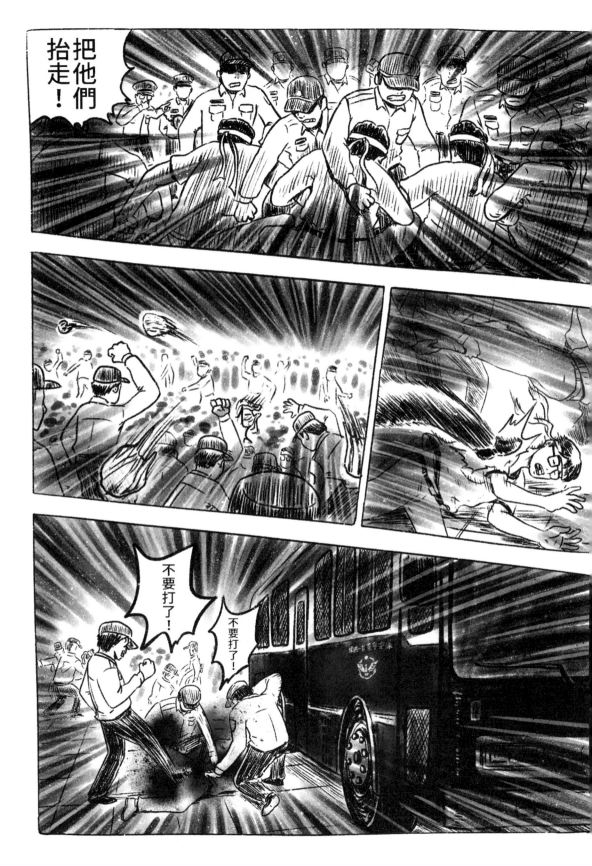

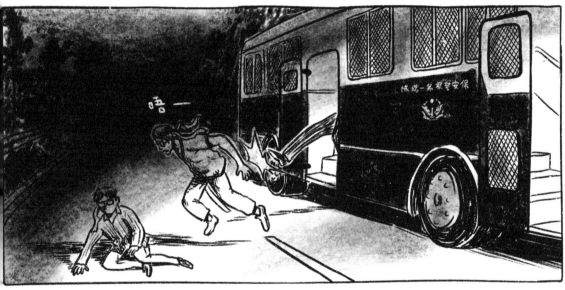

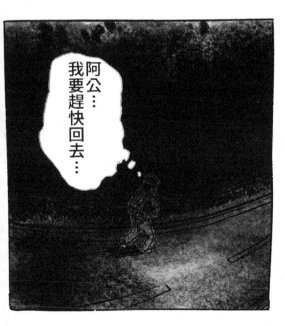

阿公⋯⋯我要趕快回去⋯⋯

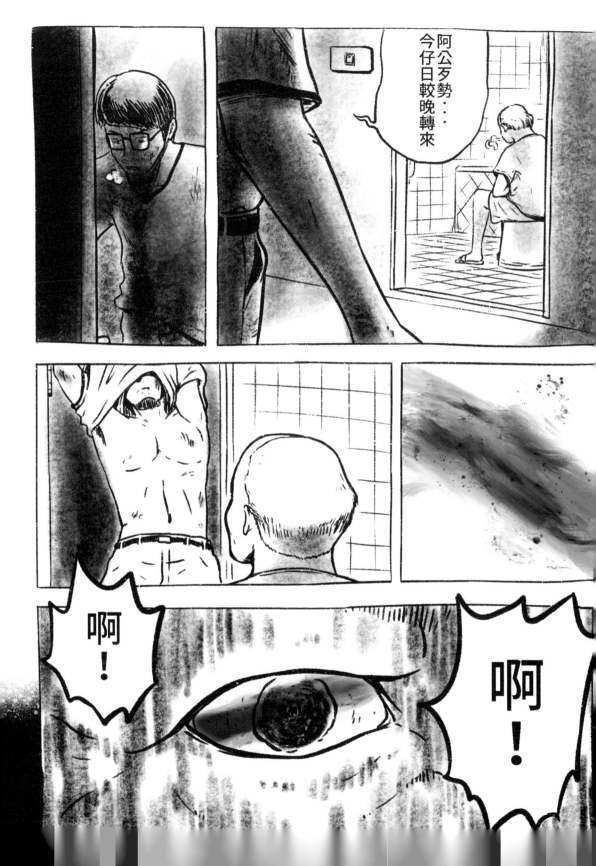

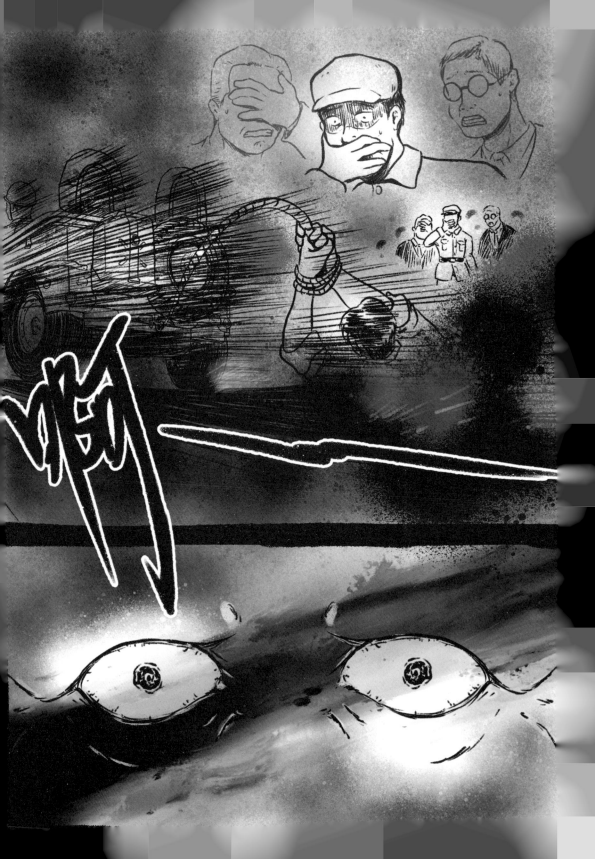

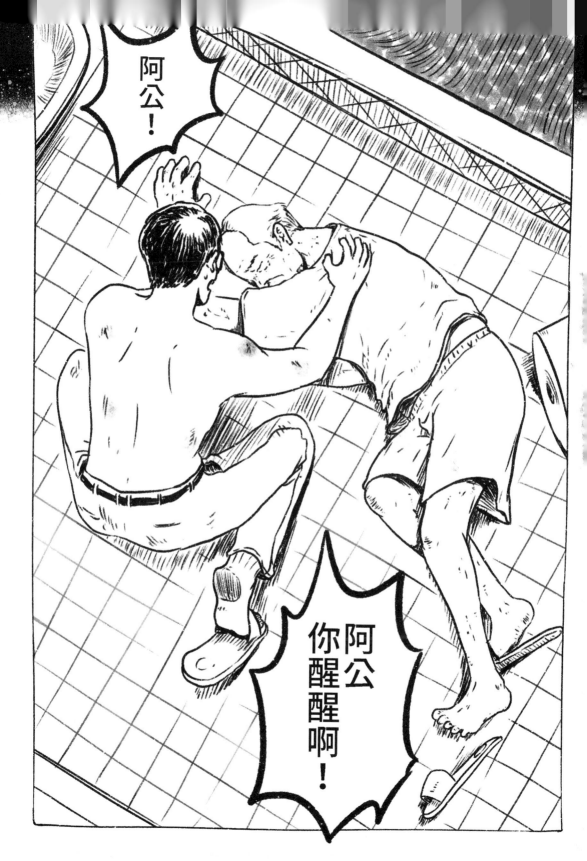

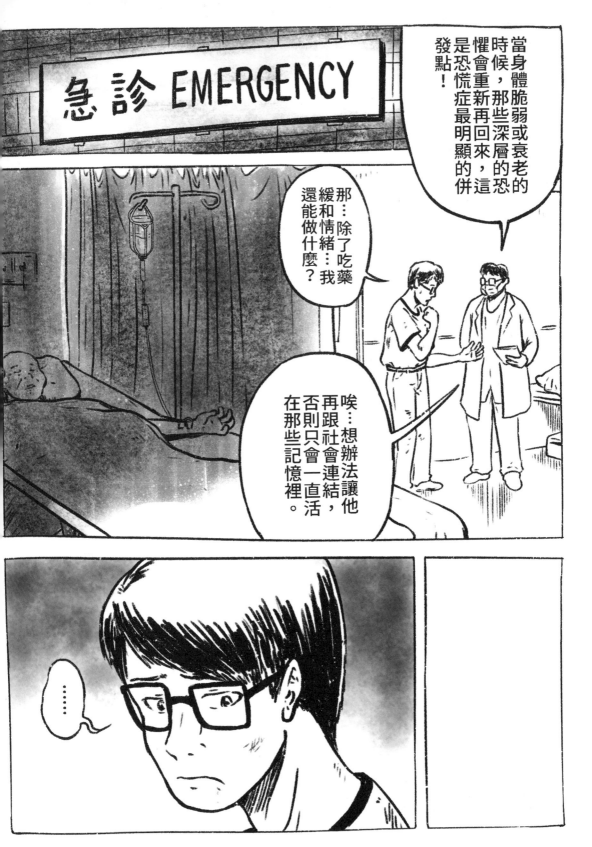

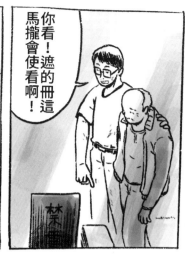

你看！遮的冊這馬攏會使看啊！

古今圖書　字畫買賣

禁書拍賣
一件3折起

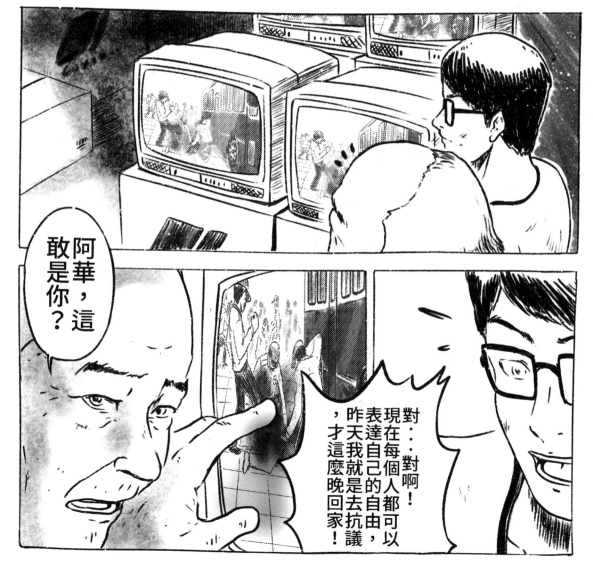

阿華，這敢是你？

對…對啊！現在每個人都可以表達自己的自由，昨天我就是去抗議，才這麼晚回家！

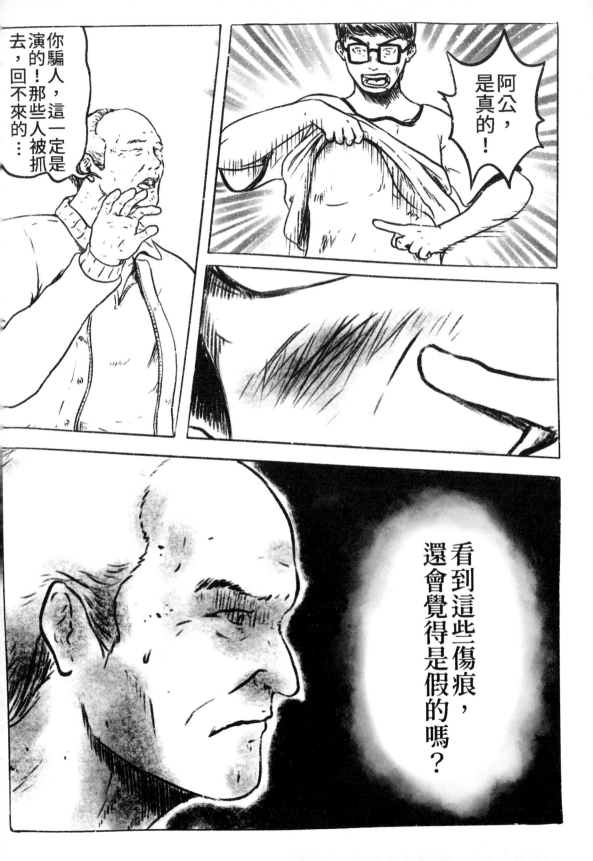

03.佔領台北車站

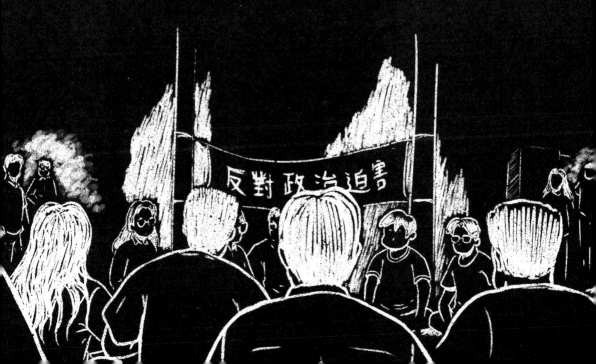

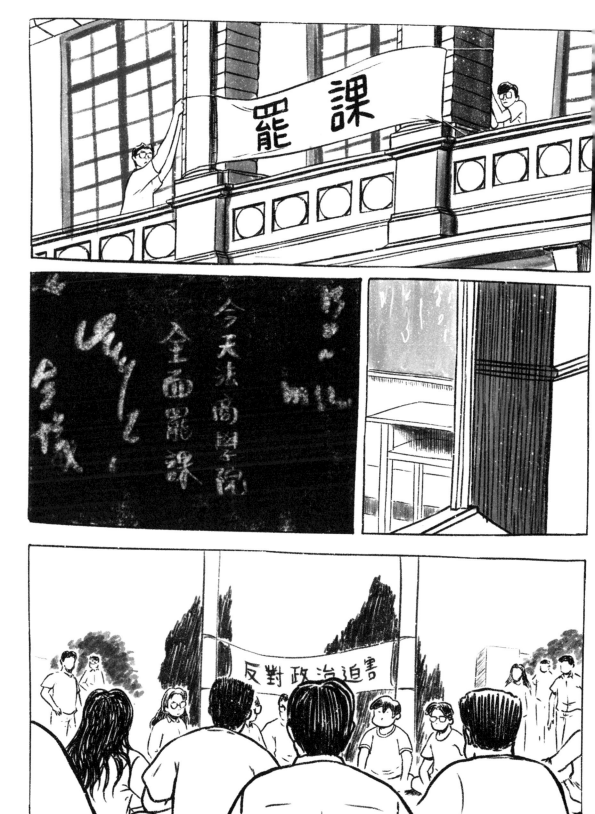

可是，中正廟現在已經政府強制封鎖現在我們沒有長期抗爭的場地！

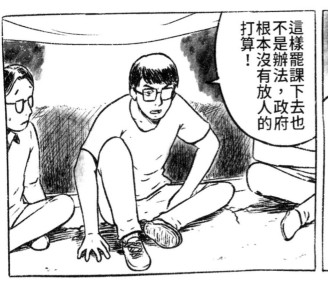

這樣罷課下去也不是辦法，政府根本沒有放人的打算！

如果…

剛蓋好的台北新火車站呢？

對！每天來往的人這麼多，政府不可能會封鎖！

沒錯，而且下雨天也不怕！

如果封鎖，行政院一定會被罵翻！

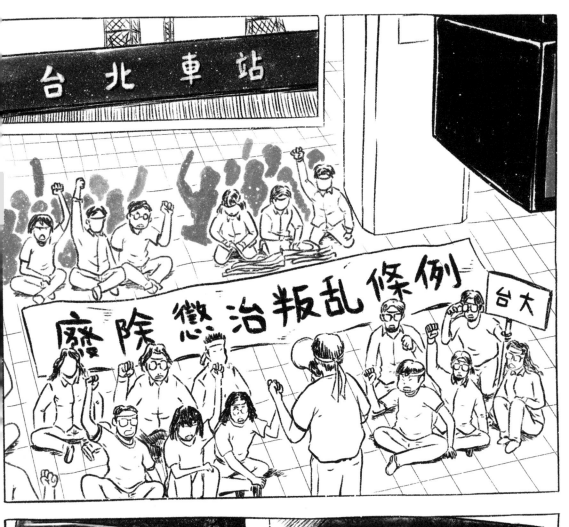

嘎一

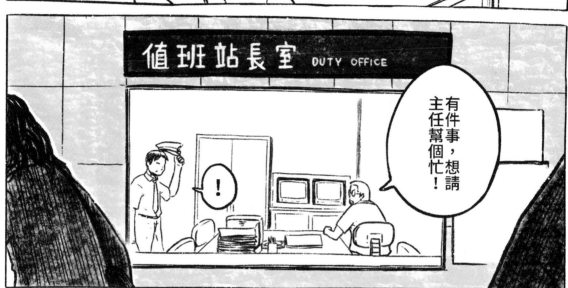

值班站長室 DUTY OFFICE

有件事，想請主任幫個忙！

聽說你的兒子也在學生聯盟裡？

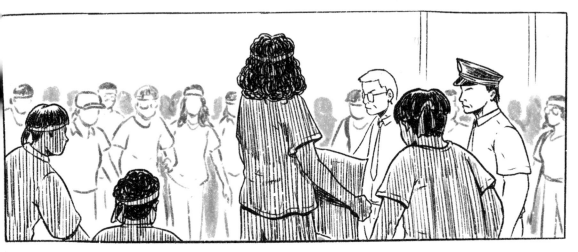

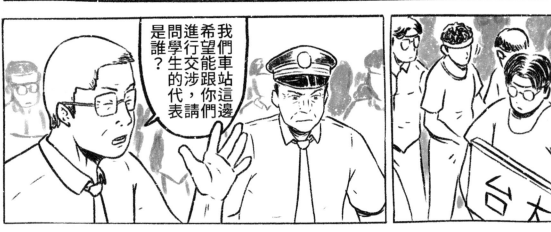

我們車站這邊希望能跟你們進行交涉，請問學生的代表是誰？

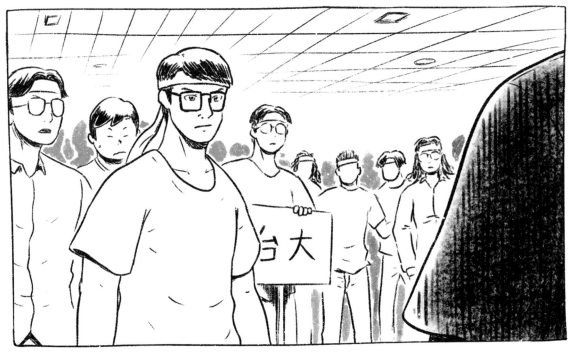

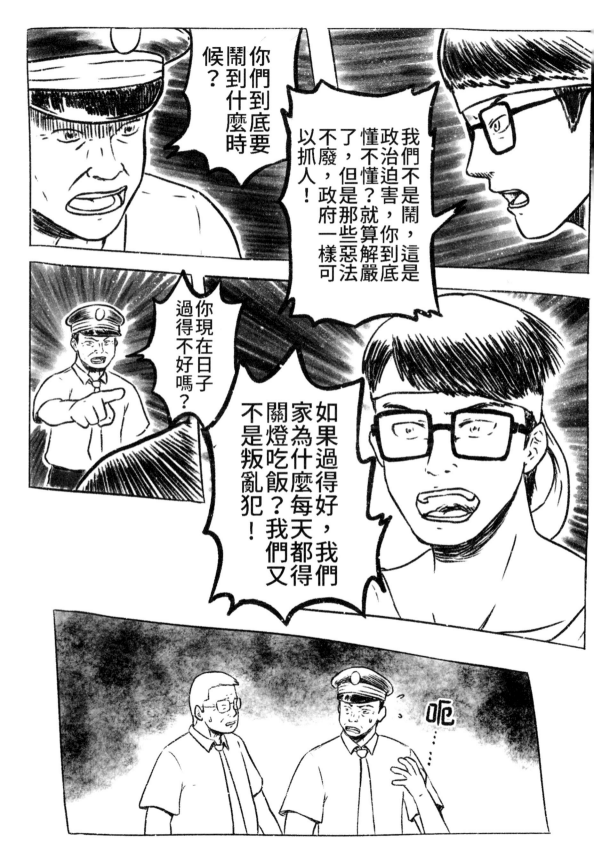

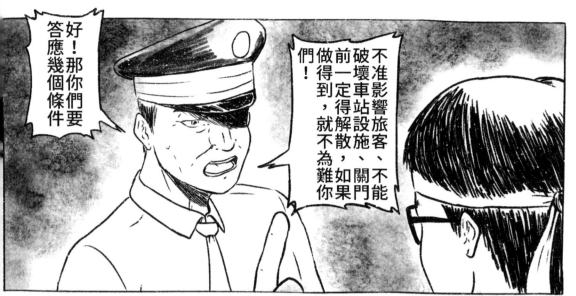

好！那你們要答應幾個條件

不准影響旅客、不能破壞車站設施、關門前一定得解散，如果做得到，就不為難你們！

好，這些我們可以做到！

希望你們說到做到！

都已經廢止動員戡亂臨時條例了，

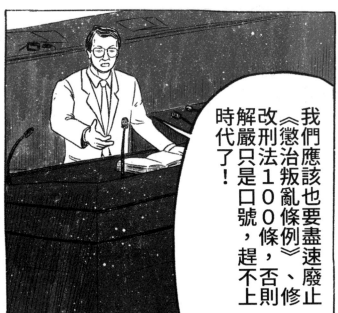

我們應該也要盡速廢止《懲治叛亂條例》、修改刑法100條，否則解嚴只是口號，趕不上時代了！

議場

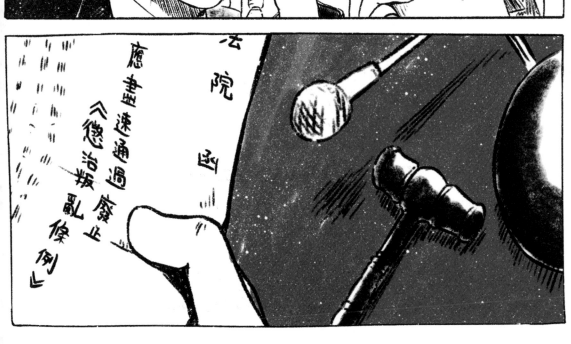

法院

應盡速通過廢止《懲治叛亂條例》

04.王秀惠

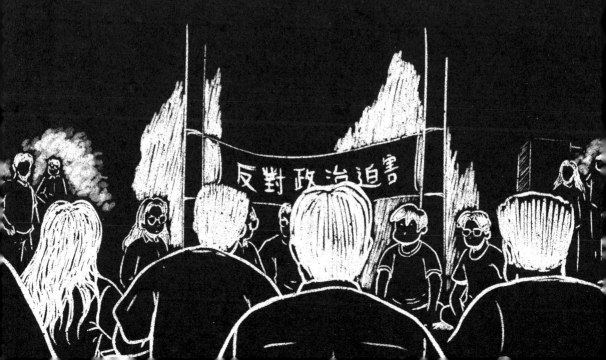

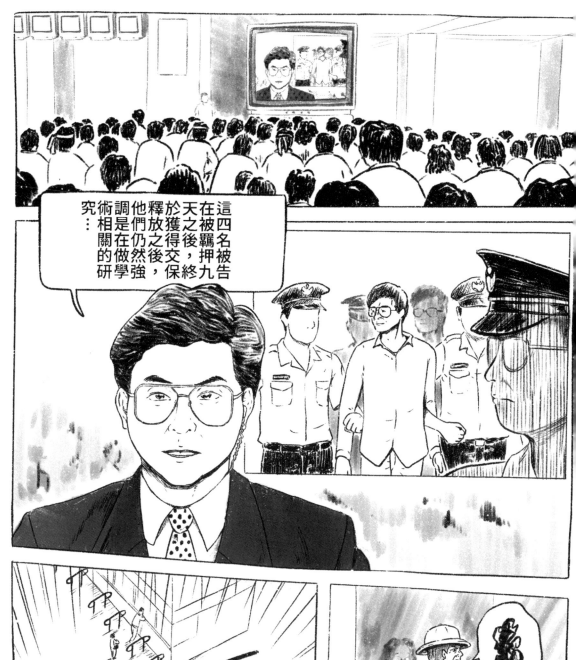

這四名被告

在被羈押九

天之後終於

於之後，

獲得交保

釋放之後，

他們仍然強

調是在做學

術相關的研

究⋯

耶——

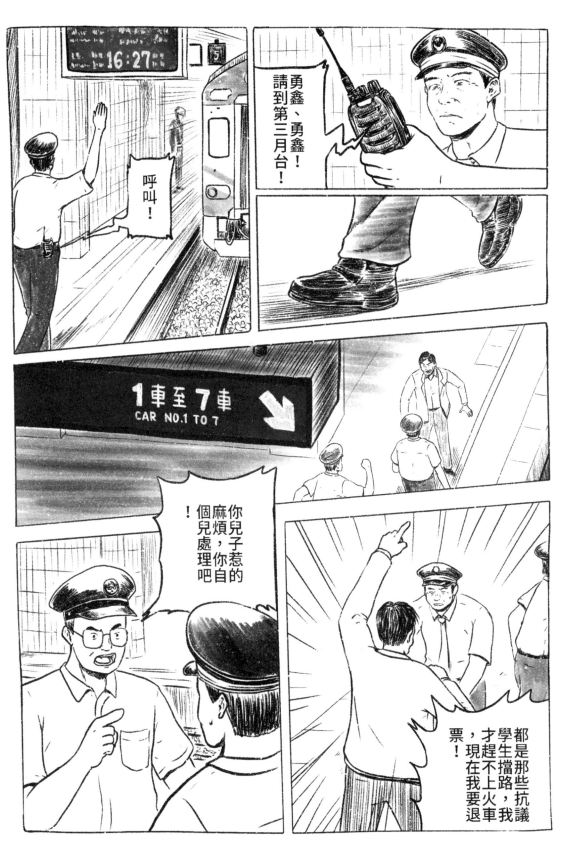

嗚哇

她說跟媽媽來
抗議，結果走
丟了，幫忙一
下吧！

唉一

小朋友，你媽媽
叫什麼名字啊！

登
登
登
登

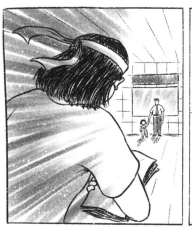

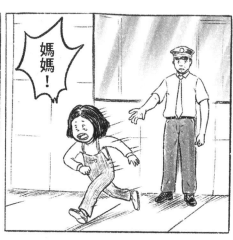

媽媽！

那個…

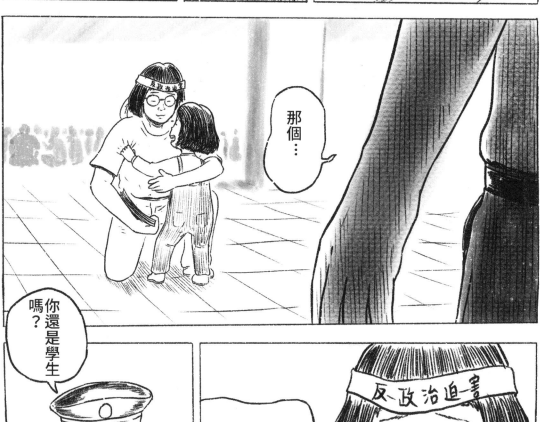

你還是學生嗎？

不是，我是北區政治受難者家屬協會，今天只是來幫忙，但沒想到人那麼多，不好意思麻煩你了！

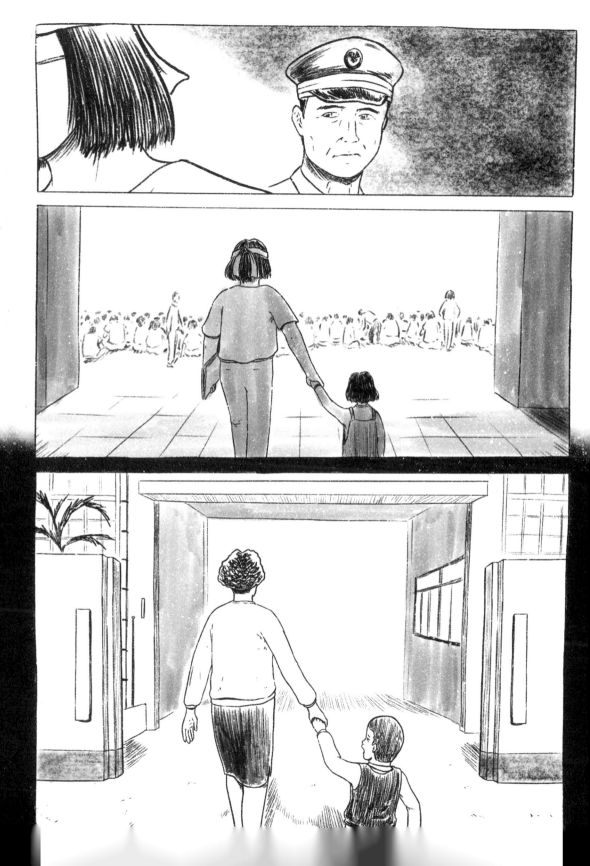

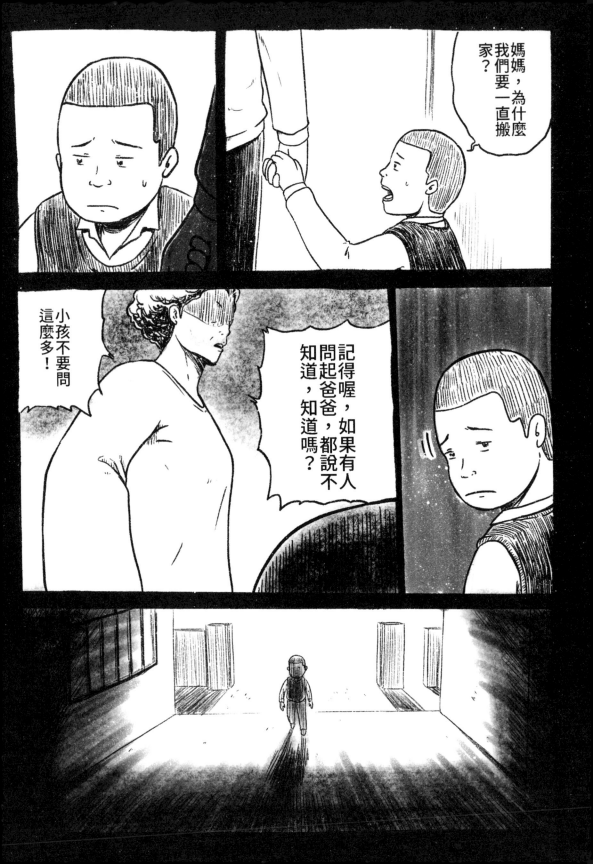

我的受難也是台灣人民受難，希望大家不要退縮，繼續要抗爭，

我真的只想要好好研究台灣的歷史，完全沒有想到政治什麼的⋯

沒錯，原本思想就沒有罪！

如果像我這樣一個弱女子，都讓統治者害怕了，你們說他們是不是心虛？

啪　啪

啪

05.Masao Nikar

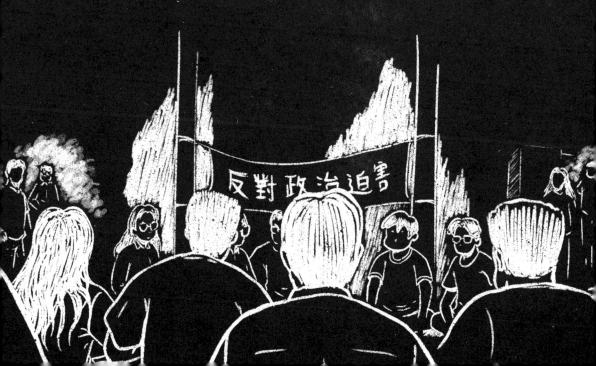

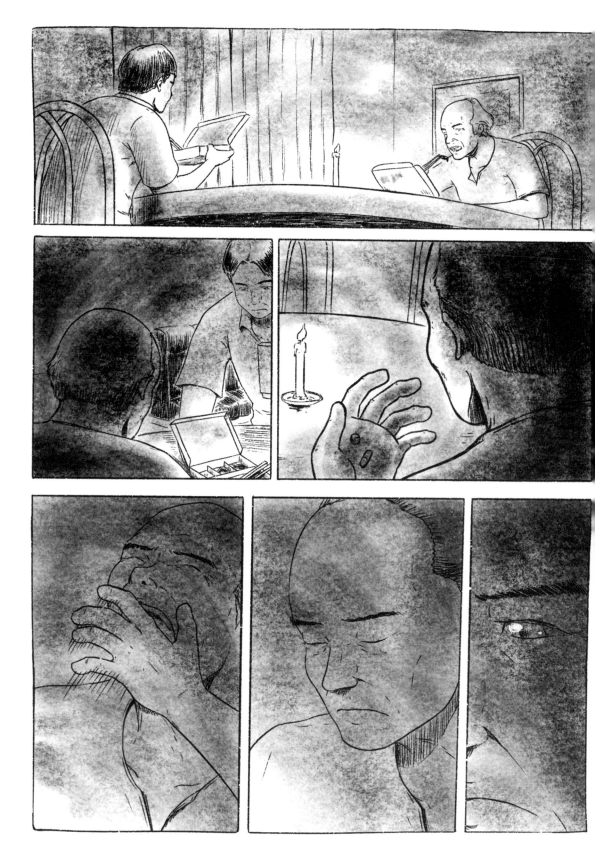

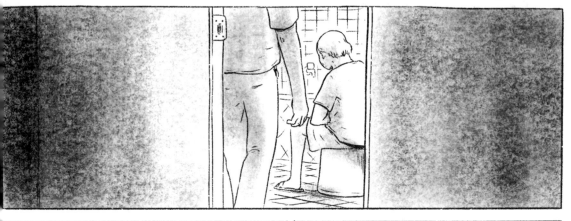

嘎
／

叮
鈴

喂
？

阿鑫！怎麼辦？越來越多旅客抱怨了！

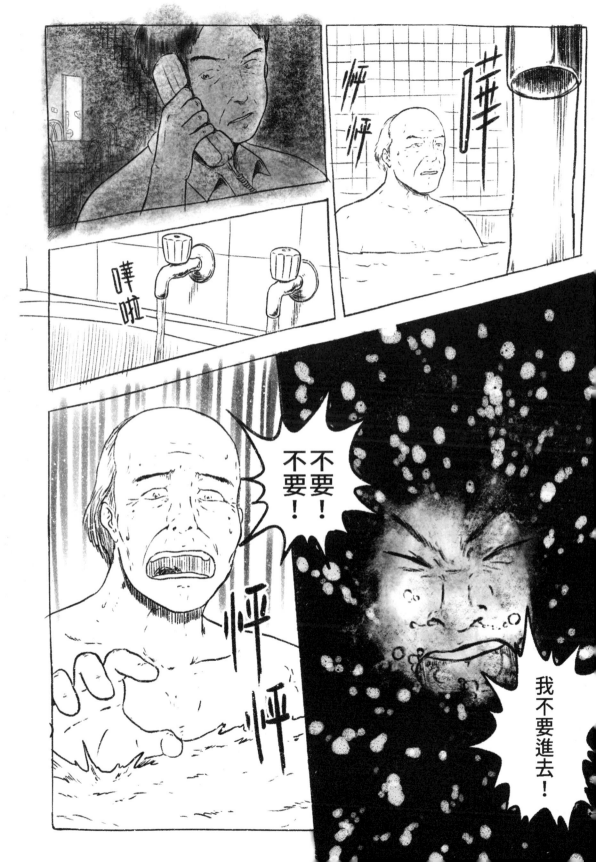

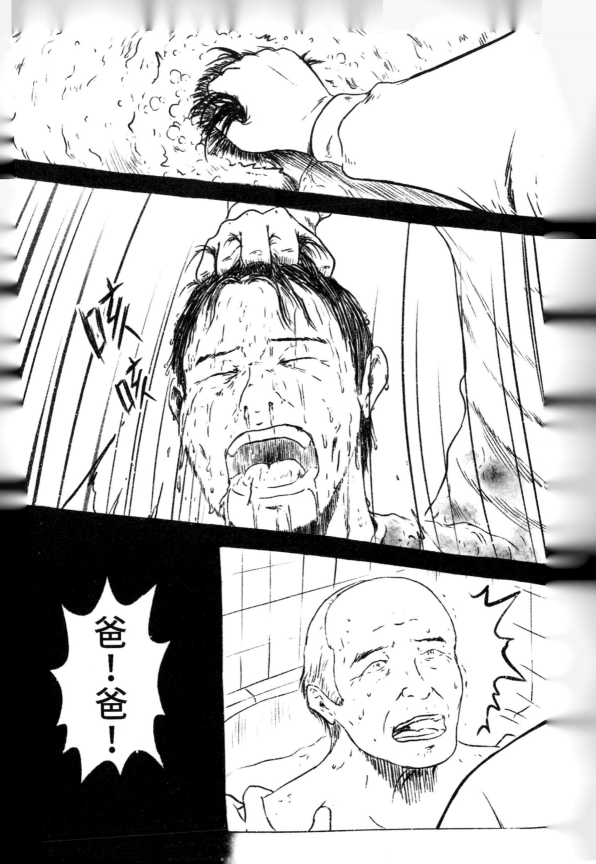

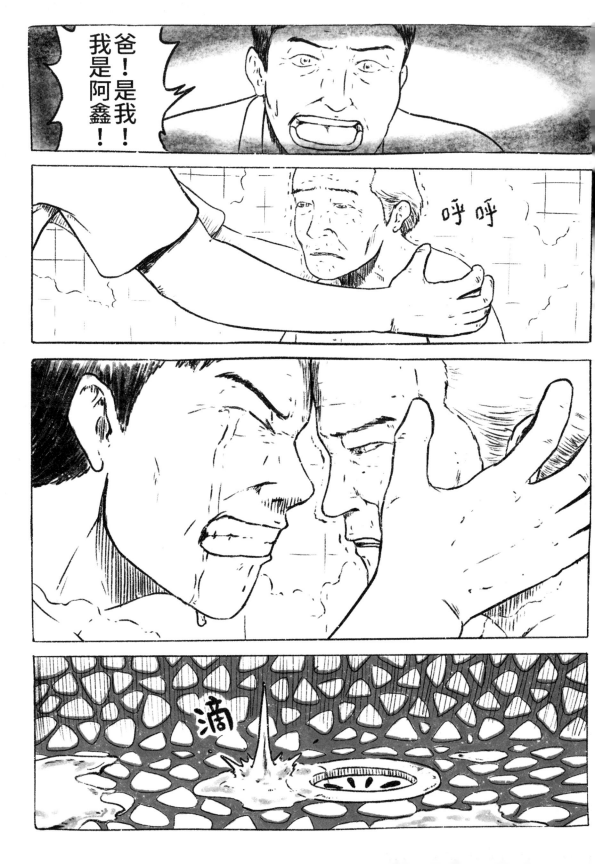

嗡

阿華，是不是被抓走了？

……

嗚嗚

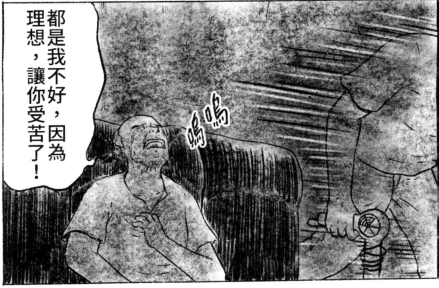

都是我不好，因為理想，讓你受苦了！

嗚嗚

嘩

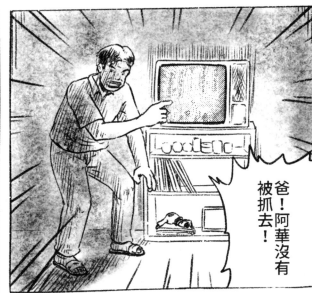

爸！阿華沒有被抓去！

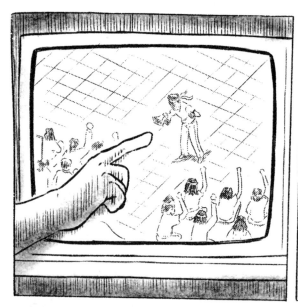

這⋯⋯不是演的？

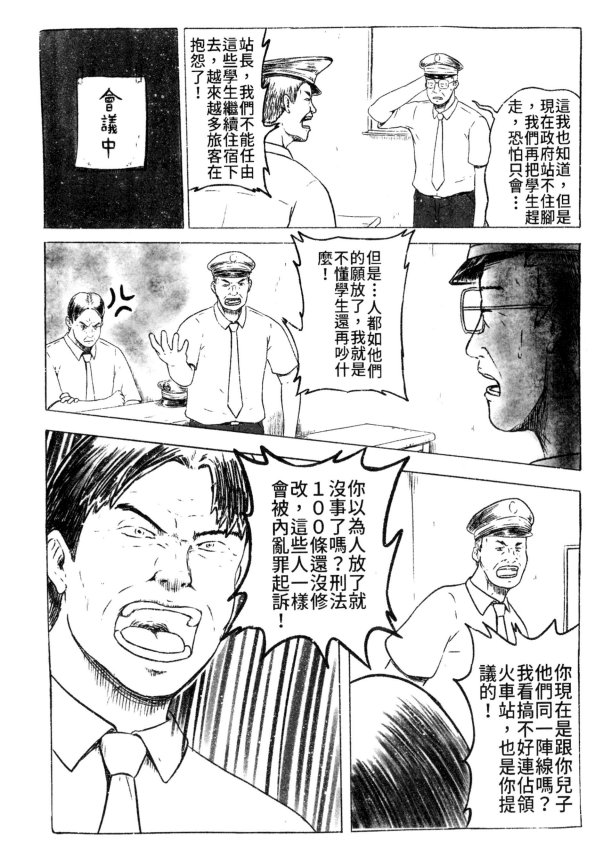

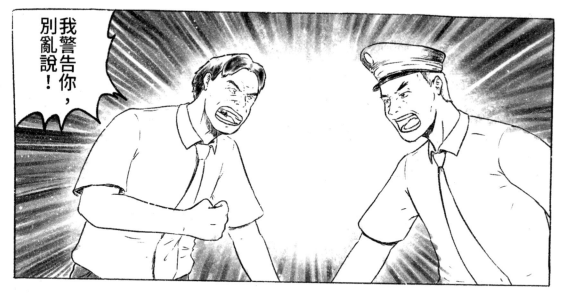

我警告你，別亂說！

好了好了，都別吵，這幾天我和工會幾個幹部想一下！會議先到這裡結束！

不過還是少講話比較好，站長明年就退休了，到時候副站長變站長，你就等著秋後算帳！

阿鑫！

我一直以為你脾氣很好哩！

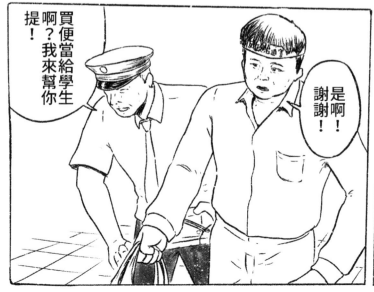
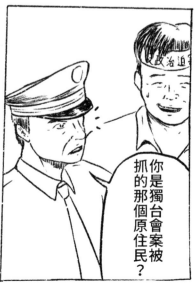

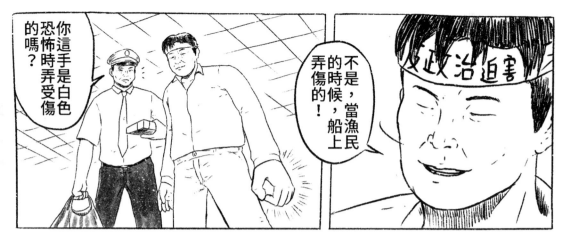

你這手是白色恐怖時弄受傷的嗎？

不是，當漁民的時候，船上弄傷的！

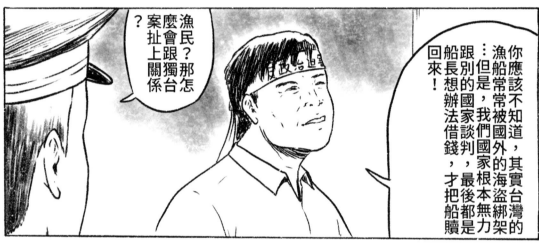

漁民？那怎麼會扯上跟獨台案關係？

你應該不知道，其實台灣的漁船常常被國外的海盜綁架……但是，我們國家根本無力跟別的國家談判，最後都是船長想辦法借錢，才把船贖回來！

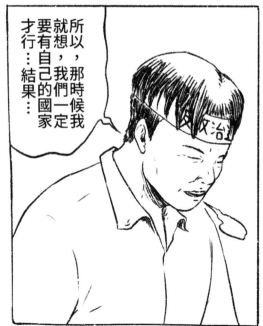

所以，那時候我們一定要有自己的國家才行……結果……

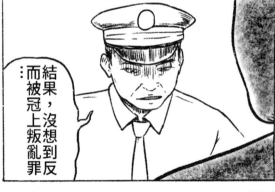

結果，沒想到反而被冠上叛亂罪……

哈……

哈……

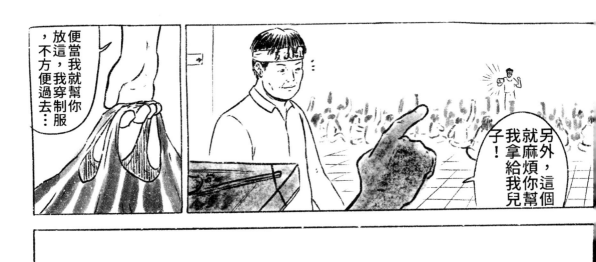

便當我就幫你放這，不方便，我穿過去…

另外，這個就麻煩你幫我拿給我兒子！

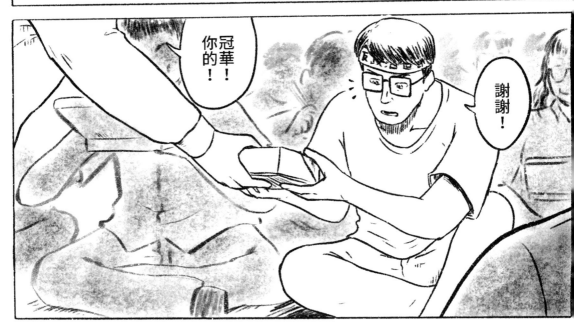

冠華！你的！

謝謝！

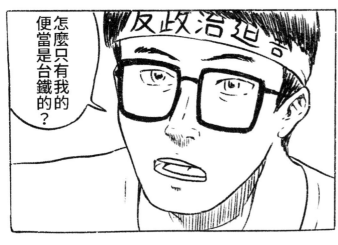

怎麼只有我的便當是台鐵的？

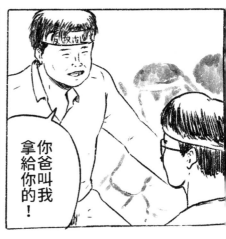

你爸叫我拿給你的！

06.光明之春

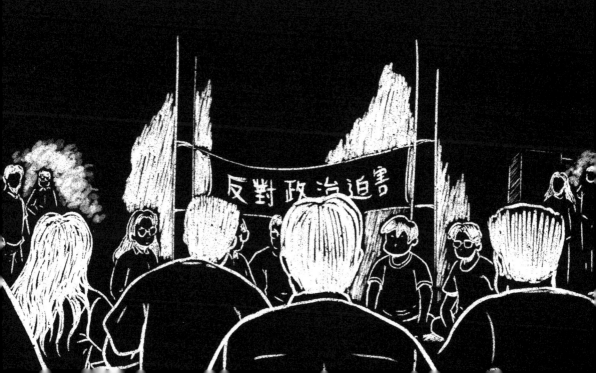

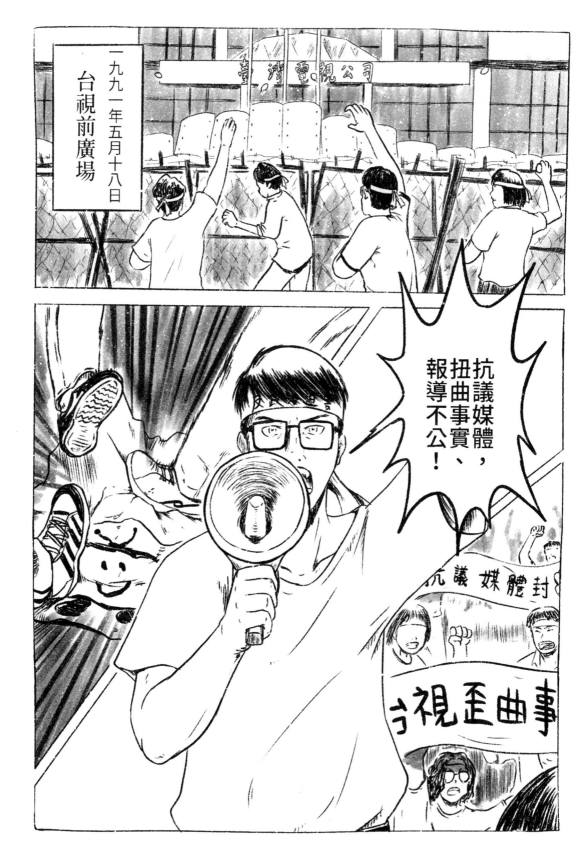

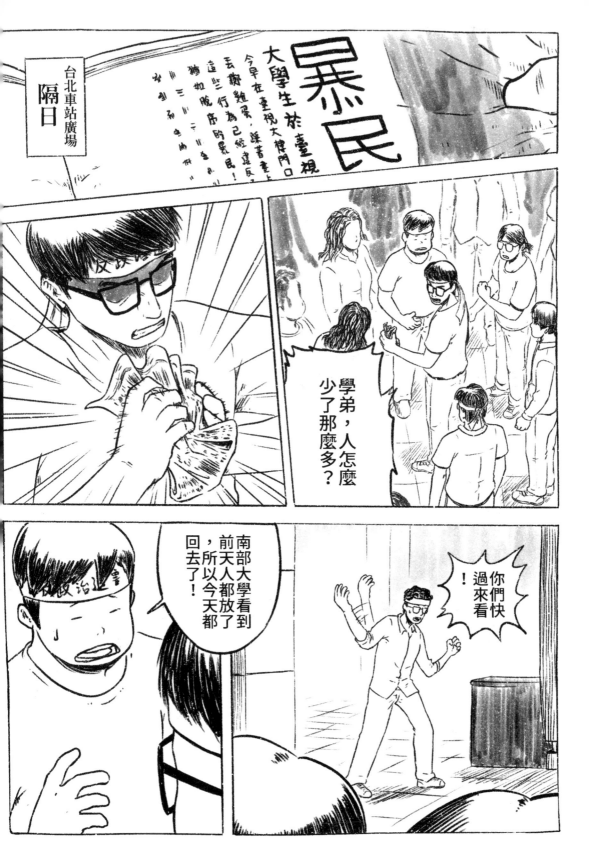

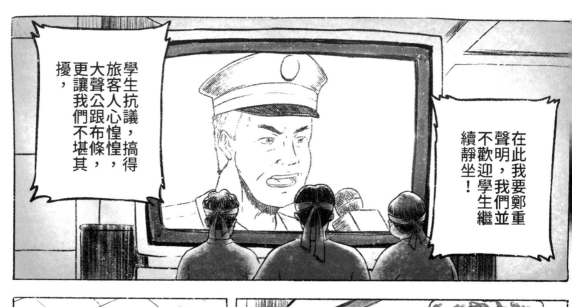

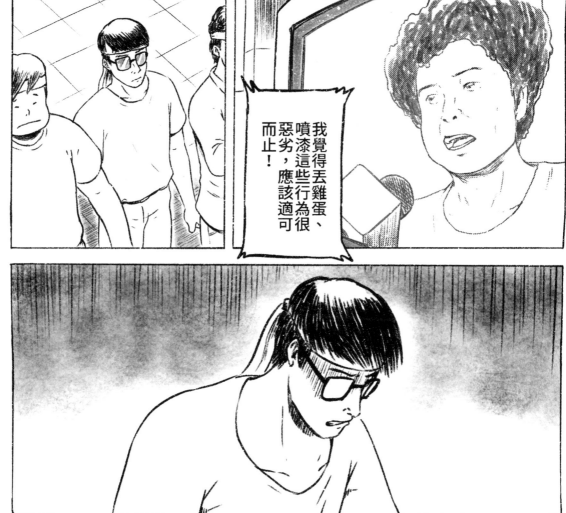

大家也這麼覺得嗎？

學長，我覺得我們應該見好就收！

可是刑法100條不廢，偉程和其他人還是會被以叛亂罪起訴？難道這是你們想要看到的嗎？

修法牽涉到的層面太廣，短期內恐怕真的無法解決，佔領車站就到這裡吧，

反正教授他們520已經號召上街抗議。

學長！大家都累了，回去上課了！

難道你不相信結合各界的力量，我們才能真正的長期抗戰？

點頭

售票口→

吃了那麼多天便當，不膩喔？

去帶阿公出來吧!

你真正無代誌?

我這不是好好的嗎?

爸!吃菜!

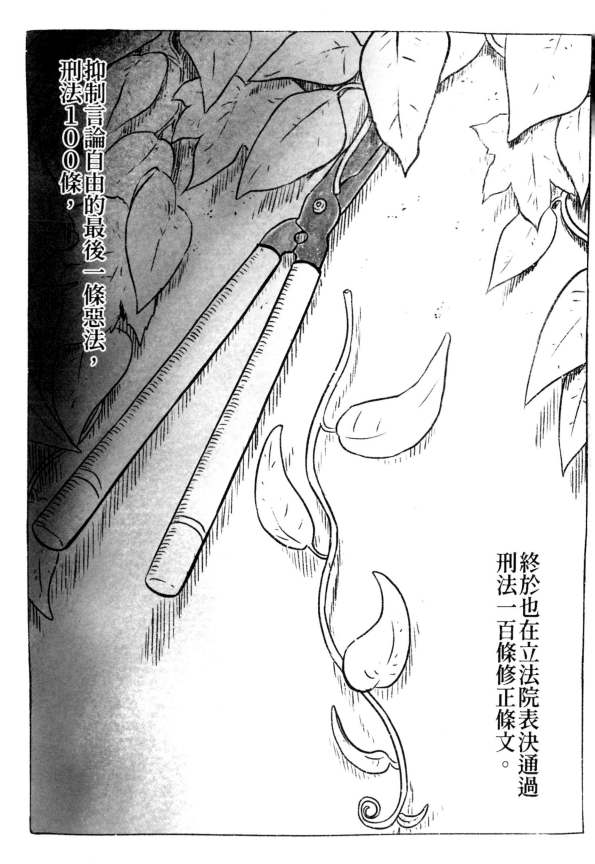

抑制言論自由的最後一條惡法，刑法100條，

終於也在立法院表決通過刑法一百條修正條文。

致看見光也看見重重傷痕的一代　李思儀（國立台灣大學歷史系博士生）

不知讀完漫畫的你，會不會對於大學生冠華在台鐵火車站廣場上堅持抗爭的身影感到困惑？會不會有點難以想像，已經解除戒嚴的台灣社會怎會面臨「二條一」未廢除的困境？

如果不會，我會替走過威權時代的民主前輩感到慶幸，讀者如你，理解威權時代的恐怖，同樣對於追求民主、自由與人性尊嚴有所堅持，不因時過境遷而鬆懈。如果你會有所疑惑，我想試從政體變化的角度增添本部漫畫的時空背景。

「我們不再能接受過去好的部分，簡單地稱之為我們的傳統遺產，並且拋棄過去壞的部份，簡單地認為它是一種已死的重負，會被時間埋葬在遺忘中。西方歷史的潛流終於浮上了水面，取代傳統的尊嚴。這也就是為什麼想逃避嚴酷的現在、懷舊地躲進仍然原封不動的過去，或者在遺忘中預先奔進一個更美好的未來的一切努力中將流於徒勞。」

這就是我們生存的現實。

——漢娜‧鄂蘭，一九五〇年撰《極權主義的起源》一書之初版序。[1]

二次大戰結束四年後的一九四九年，震撼西方知識界的《極權主義的起源》一書脫稿，漢娜‧鄂蘭剖析浮上水面的「西方歷史的潛流」──即十九世紀末至二十世紀前半葉，西方國家走向極權主義政府的起源，該書的第一部反猶主義篇章，更是直面猶太人如何成為極權主義政府施行恐怖統治的對象。身為台灣的讀者，我認為捧書一讀後，令人驚訝又驚艷的，除了該書深刻的洞見，還有她在僅在離開煙硝的五年內回顧殘酷過去的勇氣，一如序言所揭示，我們必須認清若遺忘自身生存的現實，急切地奔向一個美好的世界，終將感到失望，並後悔我們未嘗參與這個「美好世界」藍圖的實踐。

回望台灣解嚴後的社會，台灣社會對於自由化的反應亦相當劇烈，一九八七年七月十五日解除長達三十八年的戒嚴，台灣社會走向自由化的變化，變化最快或許是大學內的社團活動，便是本部漫畫的主題圍繞在學子與(解嚴前為台灣獨立、下層勞動階級發聲的史明建立連結，伴隨解嚴後的台灣社會在言論、結社禁令解封，台灣的知識份子對於現狀有何種思考或行動上嘗試，「獨台會事件」是為一例。

但在人們追求思想多元、自由之芽萌發，隨即被舊有的社會控制體制扼殺，此一事件帶給社會的震撼莫過於──原來，解嚴，不代表過去的人權侵害受到過止，也不保證現下政府的自由、民主開放到何種程度，那麼，解嚴是什麼？解嚴後如何達至美好世界？

1 引自漢娜‧鄂蘭，林驤華譯，《極權主義的起源》（台北：左岸文化出版，2009），頁24。

首先，解嚴是什麼？在既有的民主政體與極權政體的國家政體分類之間，提出威權政體（authoritarianregime）概念的耶魯大學政治與社會科學講座教授 Juan.J.Linz（1926-2013），以研究西班牙、拉丁美洲的威權政體以及關注民主化鞏固聞名。於一九九九年受邀至中央研究院舉辦「威權體制的變遷：解嚴後的台灣」的研討會，以「今日的民主和民主化」為題演講，提醒諸位研究者「不該混淆了運作不良的民主體制和處於改革中的威權體制，而這也正是為什麼要區分民主化和自由化的原因⋯⋯關於民主的研究，我們不能把自由化的現象加以理想化，而將之等同於民主化。一個例子就是，應該認識到蔣經國的政治改革算是政治自由化，而李登輝的政治改革則屬於政治民主化。」[2]

當我們細細分辨解嚴帶來自由化抑或是民主化，可以解釋為什麼解嚴之後仍然發生「獨台會案」，因之解嚴不等於民主化，不能籠統地將民主化推動者的美名加冕予蔣經國，掩蓋威權時代他鞏固威權的重要角色。

從現今二〇二〇年回望解嚴後的台灣，解嚴後人們對於如何達至美好世界的想望，仍舊是我們當前民主化社會的重要課題，當年的獨台會事件促使人們警醒，解嚴不代表威權陰霾已散，法體制的變革才是首要目標。

2 中央研究院台灣研究推動委員會主編，《威權體制的變遷：解嚴後的台灣》（台北：中研院台史所籌備處出版發行，2001），頁1-18。

國家圖書館出版品預行編目資料

最後的二條一：1991叛亂的終結 / 張辰漁製作；
　張文綺編劇；小錢繪. -- 初版. -- 臺北市：前衛，
　2020.05
　112面；17x23公分
　ISBN 978-957-801-912-6（平裝）

1.漫畫

947.41　　　　　　　　　　　　　　　109005050

最後的二條一
1991叛亂的終結

企　　劃　世界柔軟影像公司
製 作 人　張辰漁
編　　劇　張文綺
繪　　者　小錢
漫畫顧問　邱雯祺
專案經理　胡甄匀
責任編輯　張笠
出版策畫　林君亭
封面設計　許晉維
美術編輯　子安

出 版 者　前衛出版社
　　　　　地址：104056台北市中山區農安街153號4樓之3
　　　　　電話：02-25865708｜傳真：02-25863758
　　　　　郵撥帳號：05625551
　　　　　購書・業務信箱：a4791@ms15.hinet.net
　　　　　投稿・代理信箱：avanguardbook@gmail.com
　　　　　官方網站：http://www.avanguard.com.tw
出版總監　林文欽
法律顧問　南國春秋法律事務所
總 經 銷　紅螞蟻圖書有限公司
　　　　　地址：114066台北市內湖區舊宗路二段121巷19號
　　　　　電話：02-27953656｜傳真：02-27954100

出版日期　2020年5月初版一刷

定　　價　300元

＊請上『前衛出版社』臉書專頁按讚，獲得更多書籍、活動資訊
　http://www.facebook.com/AVANGUARDTaiwan